글·그림 **용정운**

본업은 일러스트레이터, 그래픽 디자이너지만 명상 카툰 작가이
자 명상 수행자라고 소개하는 것을 좋아한다. 다양한 매체를 통해
명상 카툰을 연재하고 있다.

규칙적이고 일정한 패턴을 그리는 건 심리적인 안정감과 짧은 시
간에 집중할 수 있는 힘을 준다. 그림 그리는 일이 업이다 보니, 제
일 잘할 수 있는 마음공부의 방법으로 선택한 '만다라 그리기'는
작가에게 있어 최고의 명상법이자 생활이고, 휴식의 시간이었다.
깨어남의 기적을 선물한 만다라는 선물이고 사랑이다.

지은 책으로는 명상 카툰집 『걱정하면 지는 거고 설레면 이기는
겁니다』, 『일상에서의 작은 깨달음』이 있다.

마음공부
만다라
컬러링 100

마음공부
만다라
컬러링 100

불광출판사

작가의 말

하얀 캔버스를 마주하고 만다라를 그리기 시작한다.
점점 채워지는 공간 속에 마음을 담는다.
선들은 구름이 되고, 파도가 되고, 하늘이 되고, 우주가 된다.

꽃 한 송이 멋지게 피우고 싶었다.
복잡하고 서툴기만 한 존재가 피워내는 꽃이
이렇게 아름다울 수 있다니.
만다라로 활짝 핀 꽃들은 내게 많은 위안이 되었다.

만다라로 하루를 시작하고 만다라로 하루를 마감하며,
내 안에 가득한 것들을 비워낼 수 있었다.

만다라 그리기는 불안한 마음을 편안하게 해주었고
고여 있지 않고 흐를 수 있도록 도와주었다.
하나하나 선을 따라 함께 흐르다 보면
어느새 다다른 곳엔 멋진 만다라 꽃이 피어 있었다.

나 혼자의 노력으로 피워낸 꽃이 아니었다.
나는 그저 조금 거들었을 뿐,
우주의 묘한 에너지와 함께 만들어낸 기적이었다.
나를 내맡김으로 인해 얻어지는 시간은 따스하고 안전했다.
자연스럽게 흐를 수 있는 여유로움과
함께 흐를 수 있는 조화로움을 배웠다.
이렇게 놀라운 경험은 혼자만의 것이 아니라 나누는 것.
함께 그리고, 색칠하고, 바라봐주며 감정을 나누고,
에너지를 느끼며 만다라의 세계에 빠져보자.

한 장 한 장 만다라를 마주하는 그 순간이
무엇보다도 특별한 시간이기를 바라며
이 이야기에 귀를 기울여 주신 분들께 진심으로 감사드린다.

2023년 2월
용정운

1
왜 만다라
컬러링을 하나요

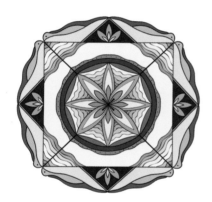

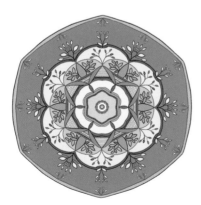

고대 인도어인 산스크리트로 '중심', '근원', '원'이라는 뜻의 만다라(maṇḍala)는 '성스러운 원'을 의미합니다. 고대 인도를 비롯한 여러 문화권에서는 만다라가 성스러움, 완전함, 일체, 그리고 우주를 상징한다고 생각했습니다. 또한 원이 끝없이 이어지는 것처럼 반복되는 패턴으로 이루어진 만다라는 삶의 지속성, 순환성을 나타내기도 합니다. 그래서 많은 문화권에서는 마음에 초점을 맞추는 명상 수행의 한 방법으로 만다라를 사용하기도 합니다. 대표적인 것이 티베트 스님들의 만다라 그리기입니다. 이 스님들은 모래로 만다라를 그렸다가 흩트려 버리는 것을 수행의 한 방법으로 삼습니다.

그런데 왜 '만다라 컬러링'을 하라고 하는 걸까요? 우리는 수행자가 아닌데 말이지요. 그건 컬러링이라는 행위 자체에 이런저런 장점이 있지만, 그중에서도 만다라 컬러링을 하면 그 효과가 더욱 커지기 때문입니다.

가장 널리 알려진 컬러링의 효과는 바로 스트레스 완화입니다. 컬러링은 두려움, 스트레스 반응과 관련되어 있는 뇌의 편도체를 진정시켜주는데요. 이런 작용이 스트레스와 불안감이 감소되도록 해줍니다. 그래서 컬러링을 하면 스트레스 해소에 도움이 된다고 하는 거지요.

또한 컬러링은 좌뇌와 우뇌를 골고루 쓰는 정신 운동법이기도 합니다. 어느 곳을 어떤 색으로 칠할지 결정하는 과정은 좌뇌를, 색을 어떻게 배합해서 조화롭게 만들 것인지를 생각하는 과정은 우뇌를 자극하거든요. 그래서 컬러링을 하면 두 영역을 골고루 자극하여 흐트러진 균형을 잡아주기도 합니다.

컬러링은 우리 마음을 긍정적으로 바꿔줍니다. 컬러링을 할 때 오로지 색을 칠하는 데에만 집중하다 보면 다른 생각을 할 틈이 없습니다. 그래서 부정적인 생각을 하는 사고 패턴이 약화됩니다. 또한 컬러링은 우리가 매번 해야 하는, 여러 가지 조건을 모두 고려해야 하는 다른 선택들과 달리 단 하나, 색만 선택하면 되기 때문에 마음 편히 할 수 있는 활동이기도 합니다. 여기에는 마감 시간도 없고, 성공과 실패도 없기 때문에 마음 쫓겨 할 필요도 없습니다.

바로 이러한 이유 때문에 컬러링은 '명상의 대안'이라고 여겨집니다. 그중에서도 대칭을 이루는 도안에 색을 철하는 만다라 컬러링은 그 효과가 더욱 큽니다. 사물이 아닌 추상적인 모양으로 이루어져 있기 때문에 더 자유롭게 채색할 수 있고, 그러다 보면 나도 모르는 사이에 스스로를 표현하게 되기 때문입니다. 그래서 만다라 컬러링은 미술 치료에 이용되기도 합니다. 만다라를 그리거나 채색하는 과정을 통해 나도 모르는 나를 발견하고, 이러한 과정을 통해 여러 정신적인 문제들이 완화되기 때문입니다.

2
『마음공부 만다라 컬러링 100』을 색칠하는 방법

'만다라 컬러링'에는 정해진 방법이 없습니다.

꽃잎처럼 보이는 부분을 연두색으로 칠해도 되고, 물결처럼 보이는 부분을 붉은색으로 칠해도 상관없습니다. 한 칸 가득 색을 넣는 대신, 선을 그려넣어도 괜찮습니다. 심지어는 모든 칸을 다 채우지 않아도 되지요. 색을 채우지 않은 칸은 이미 흰색으로 채워져 있으니까요. 편안한 마음으로, 할 수 있는 만큼만 하세요. 꼭 완성해야 한다는 부담감을 가질 필요는 없습니다. 그저 편안한 마음으로 컬러링을 온전히 즐기세요.

색을 칠하는 순서도 마찬가지입니다. 마음 가는 대로 하면 됩니다. 가운데부터 시작해서 점점 바깥쪽으로 채색해나가도 좋고, 바깥쪽에서 시작해서 점점 안으로 채색하며 들어와도 괜찮습니다. 첫 장부터 마지막까지 순서대로 해도 되고, 마음에 드는 도안을 골라 시작해도 좋습니다.

만다라 컬러링을 처음 시작하셨다면 대칭되는 부분을 같은 색으로 칠하는 방법을 추천합니다. 우선, 한 칸을 어떤 색으로 칠할지 정해서 채색한 뒤, 그 칸과 대칭을 이루고 있는 부분은 모두 동일한 색으로 칠합니다. 이제 이 칸과 맞닿아 있는 다른 칸에 어느 색을 넣을지 정하면 됩니다. 편안하고 부드러운 느낌을 주도록 칠하고 싶다면 비슷한 계열의 색으로, 강렬한 느낌을 주고 싶다면 다른 계열의 색을 사용하세요. 이렇게 한 칸, 한 칸 차근차근 채우다 보면 어느새 한 장의 그림이 완성되어 있을 겁니다.

3
『마음공부 만다라 컬러링 100』
채색 도구와 그 특징

『마음공부 만다라 컬러링 100』에는 단순한 도안부터 세밀한 도안까지, 우리 마음공부를 위한 다양한 도안 100가지가 실려 있습니다. 단순한 도안의 넓은 면을 채색할 때는 약간 뭉뚝한 도구를 사용해도 괜찮지만, 세밀한 도안이나 좁은 면을 칠할 때는 색연필이나 중성펜, 심이 얇은 라이너 류의 마커 등 가는 선을 그을 수 있는 도구를 사용하는 것이 좋습니다.

색연필

색연필은 채색을 할 때 가장 흔히 사용하는 도구입니다. 색의 종류가 다양한 데다 구하기도 쉽고, 아이들도 손쉽게 쓸 수 있다는 장점이 있지요. 색연필은 성질에 따라 유성 색연필과 수성 색연필로 나눌 수 있는데, 각각의 특성이 약간 다릅니다.

유성 색연필은 수성 색연필보다 색이 강하고 화려합니다. 오일 성분이 있기 때문에 물에 녹지 않아서 유성 색연필로 간단하게 채색한 뒤 수채 물감이나 마커로 덧칠해도 선이 그대로 보입니다. 대신 유성 색연필은 오일에 녹는다는 특징이 있습니다. 면봉이나 스펀지에 베이비 오일이나 바디 오일 같은 오일 성분이 들어 있는 제품을 "살짝" 묻혀 유성 색연필로 채색한 부분을 문지르면 파스텔을 사용한 것과 비슷한 느낌을 낼 수 있습니다.

수성 색연필은 유성 색연필보다 색이 연하고 부드럽습니다. 유성 색연필과 달리 물에 녹는 성질이 있기 때문에 물을 묻힌 붓으로 덧칠을 하면 수채 물감을 사용한 것 같은 효과를 얻을 수 있습니다. 이런 특징을 이용하여 서로 다른 색을 경계선 없이 자연스럽게 섞을 수도 있고, 색연필을 얼마나 칠했는지에 따라 진하기를 조절하는 등 다양한 효과를 만들 수 있습니다. 하지만 물을 너무 많이 묻히면 종이가 울기 때문에 물의 양을 잘 조절해야 합니다.

오일이나 물을 사용하지 않아도 색연필을 사용할 때 손에 들이는 힘의 세기를 조절하거나 선을 긋는 방향을 달리하는 것만으로도 여러 가지 효과를 낼 수 있습니다. 손에 힘을 주면 진하게, 손에 힘을 빼면 연하게 채색되기 때문에 그러데이션을 넣기 좋습니다. 채색한 부분에 다른 색의 색연필을 덧칠해서 또 다른 색을 표현할 수도 있지요.

중성펜

　　중성펜은 중고등학생들이 많이 사용하는 필기구 중 하나입니다. 꾹 눌러서 사용해야 하는 유성펜, 그리고 물이 닿으면 잘 번지는 수성펜의 단점을 보완한 필기구로 물이 묻어도 잘 번지지 않고 사용감이 부드럽습니다. 검은색, 파랑색, 빨강색 같은 원색뿐만 아니라 파스텔 톤 색상의 펜, 필감이 있는 펜 등 질감과 색상이 다양하여 색다른 느낌을 주기도 합니다. 특히 심의 굵기가 아주 가늘어서 좁은 부분을 칠할 때 쓰거나 채색한 부분에 이런저런 무늬를 그려 넣어 장식할 때 쓰면 좋습니다.

마커

　　펠트로 만든 팁을 사용한 펜입니다. 심의 굵기가 아주 얇은 것부터 두꺼운 것까지 여러 종류가 있어서 용도에 맞게 쓸 수 있습니다. 마커는 색상이 다양한 데다 한 번만 칠해도 선명하게 발색되기 때문에 사람들이 많이 사용하는 도구입니다. 하지만 지우개로 어느 정도 수정할 수 있는 색연필과 달리 마커는 수정할 수 없는 데다 여러 번 덧칠하면 잉크 때문에 종이가 일어날 수도 있기 때문에 조심해서 사용해야 합니다. 또한 마커에 따라서는 종이 뒷면까지 잉크가 배어날 수 있으므로 주의해야 합니다.

살아 있음을
느끼는
만다라 12

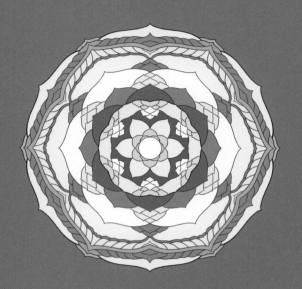

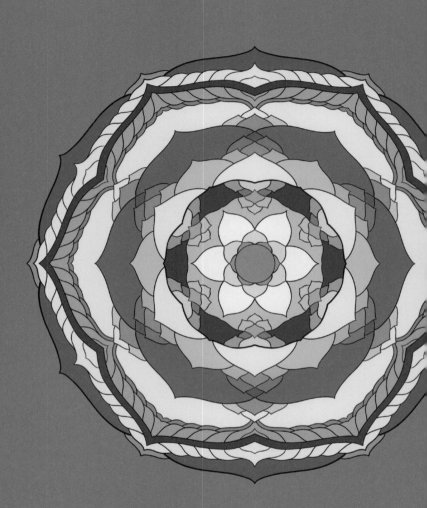

중앙에서 작은 원을 시작으로 그려나간다.
에너지가 이끄는 대로 가다 보면
어떤 우주가 펼쳐질지 알지 못한 채
비로소 마주하는 세계는 놀랍기만 하다.
다양한 이야기로 탄생한 형상들이
어쩜 이리도 새로울까.

반복되는 일상이 지루한 듯 보이지만
어제의 나와 오늘의 나는 분명히 다를 것이다.
날마다 새롭게 피어나는 꽃처럼
머물려 하지 말고 흐를 수 있게 놓아두자.

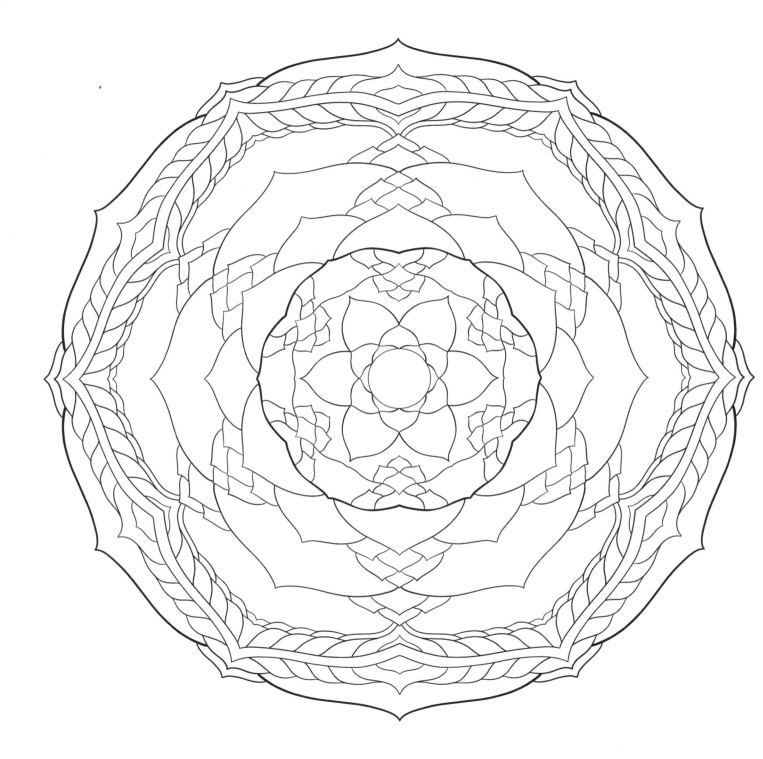

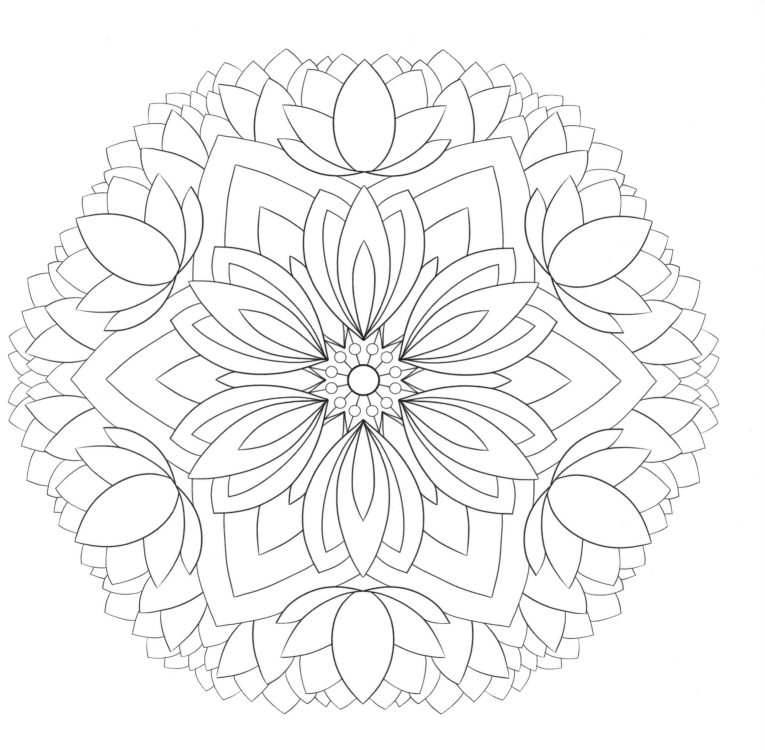

에너지는 흐르려고 하는 힘이 있다.
그 흐름이 막혀 있거나
자연스럽지 못하거나
힘이 너무 세지면
우리의 몸과 마음은 상처를 입는다.

적절하게 흐를 수 있게 살펴야 한다.
작은 행동과 마음에도 에너지는 생성된다.
에너지를 살피고 적절하게 흐르게 하는 좋은 방법은
만다라를 경험하는 일이다.
그리거나 색칠하거나 바라보거나.

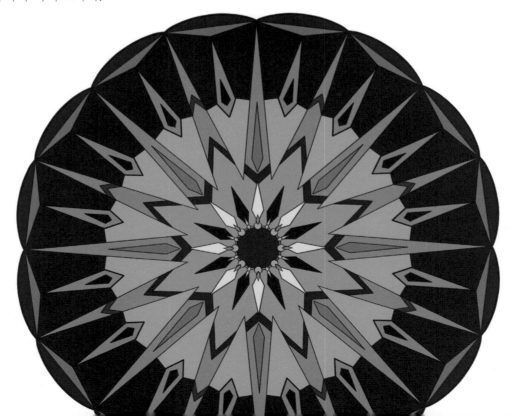

지친 몸을 기운 나게 하는 강렬한 힘이 필요하다.
붉은색과 파란색이 느슨해진 뇌를 자극한다.
가슴속에 쌓아둔 응어리들이 폭발하는 것 같아 시원하다.

색에는 치유의 힘이 있다.
칠하고 싶은 색으로 칠해보자.
만다라를 펼치고 가지런히 놓인 색연필 사이로
자연스럽게 손이 가는 색이 바로 지금 내게 필요한 색.
그 색으로 칠하고 싶은 공간을 하나하나 칠해가면
어느새 필요한 기운의 이끌림 속으로 빠져들게 된다.
완성된 만다라가 맘에 들지 않더라도 괜찮다.
난 지금 에너지를 창조하고 있었으니까.
그로써 충분하다.

PART
2

부족한 나도
받아들이는
만다라 14

부족한 기운으로 잘하려고 애써 밀어붙이다 보면
두뇌는 딱딱해지고 손은 부자연스러워져,
그 결과물은 엉망이 되고 만다.

과감히 부숴버리고 다시 시작한다.

잠시 시간을 두고 마음을 가다듬으면
새롭게 시작할 힘과 여유가 생긴다.
그로써 나온 결과물은 좀 더 단순해지고, 가벼워져 있다.
초록의 기운 흠뻑 머금고, 새로운 생명의 기운을
잔뜩 느끼고 싶은 순간이다.
뭐든지 할 수 있을 것 같고,
모든 게 잘 되어질 것 같은 희망이 저절로 생긴다.

색칠하며 외할머니 생각을 했나.
칠하고 보니 할머니 옷 색깔이다.
촌스러움이 그립고 친근하다.
어릴 적 놀던 할머니 방에 있던 물건들이 생각난다.
할머니와 함께했던 그때, 그날들이 그립다.

나를 바라보는 눈이 여러 개 있다,
그 많은 시선이 고통스럽다.
보이기 싫은 민낯을 드러낸 채 널브러져 있다.
눈을 감아버리면 이 순간을 벗어날 수 있을지도
모른다는 생각에 꽉 감아버린다.

눈을 감으니 또 다른 눈과 마주한다.
나 자신과 대면하는 눈.

가만히 바라보니 숨겨왔던 우울감, 슬픔, 서운함, 분노, 배신감, 억울함….
온갖 감정들이 마구마구 들끓고 있었다.
그 속에서 허우적거리고 헤어나오지 못하는 자신을 마주한다.

다행히 그런 고통스러운 감정만 있는 건 아니다.
그 고통을 벗어나고 싶은 간절한 바람과 희망.
한 줄기 빛이라도 찾고 싶은 소망은 다시 나를 살게 한다.
두려워 말고 조금 더 당당하게 자신을 마주하자.

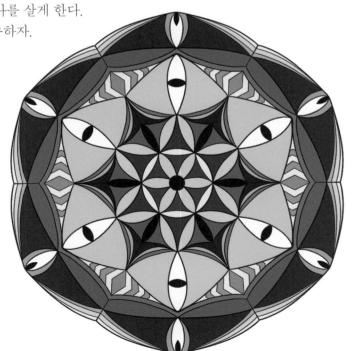

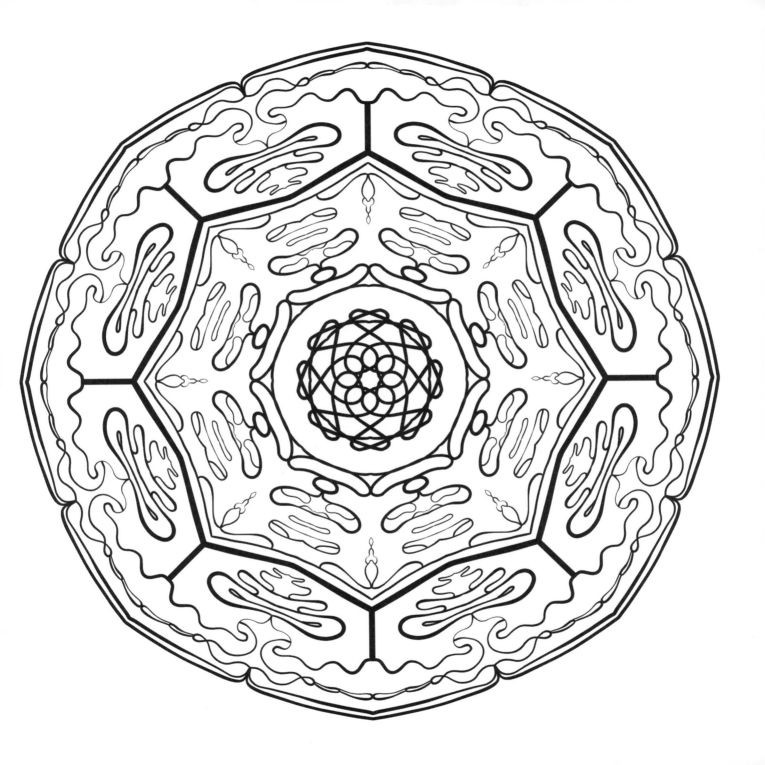

모든 것을
사랑하게 해주는
만다라 14

사랑이 샘 솟는 날.
많은 것이 예뻐 보이고 누구든 사랑하고 싶어지는 날.
마음속에서는 몽글몽글 사랑의 에너지가 피어난다.
피어나는 사랑은 살아가는 힘이 된다.
굳건한 사랑의 힘은 나를 지켜주고
주위의 소중한 것들을 온전히 바라볼 수 있는 여유를 준다.
지금, 이 순간만은 충분히 사랑하도록 내버려 두자.
오늘이 좋은 날인 건 분명하니까.

만다라 그리기를 생활화하다 보니
주변 사물들이 만다라를 연상하게 한다.
욕실 타일, 음식 담은 접시며, 길가에 핀 꽃들도.
아이가 먹고 싶다고 주문한 피자는
너무도 완벽한 만다라 모양이다!

자세히 생김새를 들여다보면 아주 작은 존재도
일정한 규칙들로 세밀하게 이루어져 있다.
만다라는 주변의 사소한 것들도 주인공이 되게 한다.
바라보고 있으면 애정이 샘솟는다.
만다라는 사랑이다.

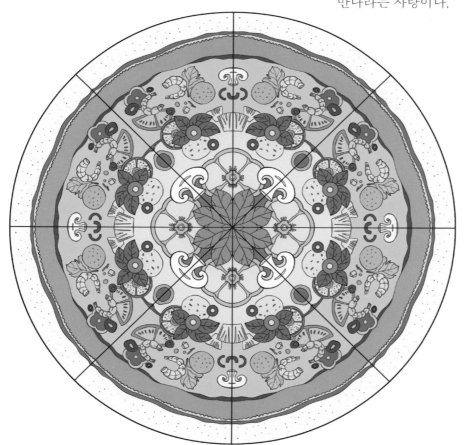

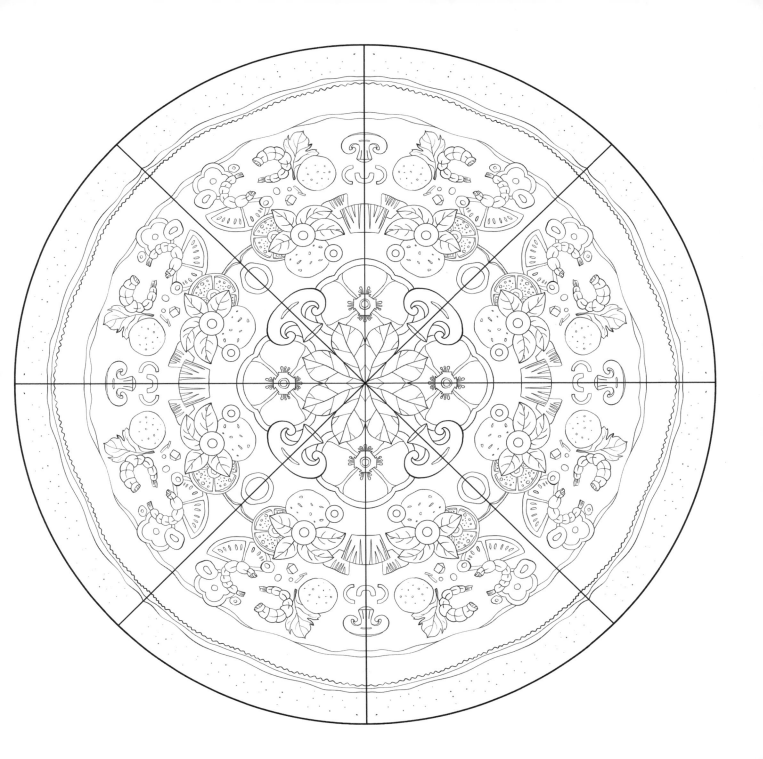

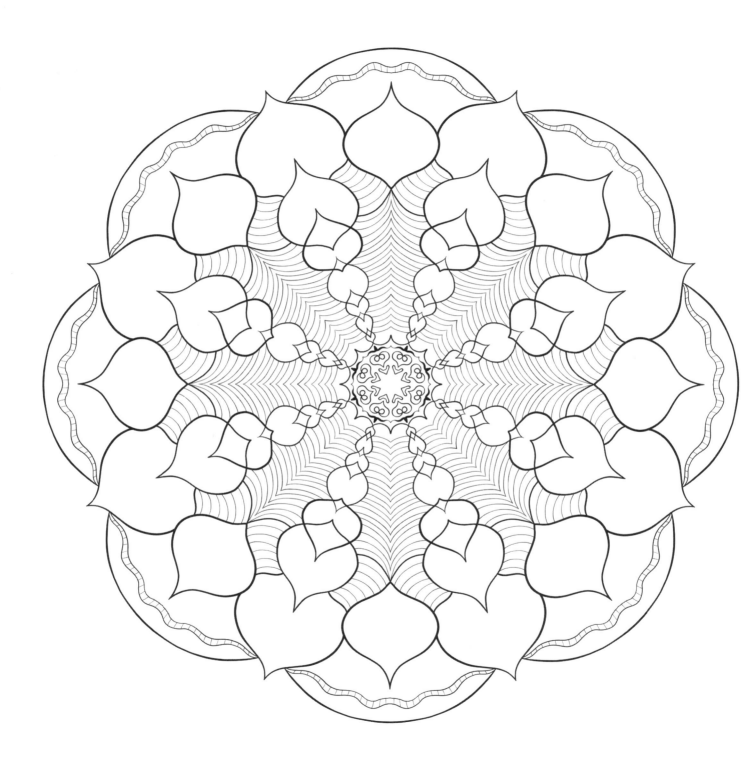

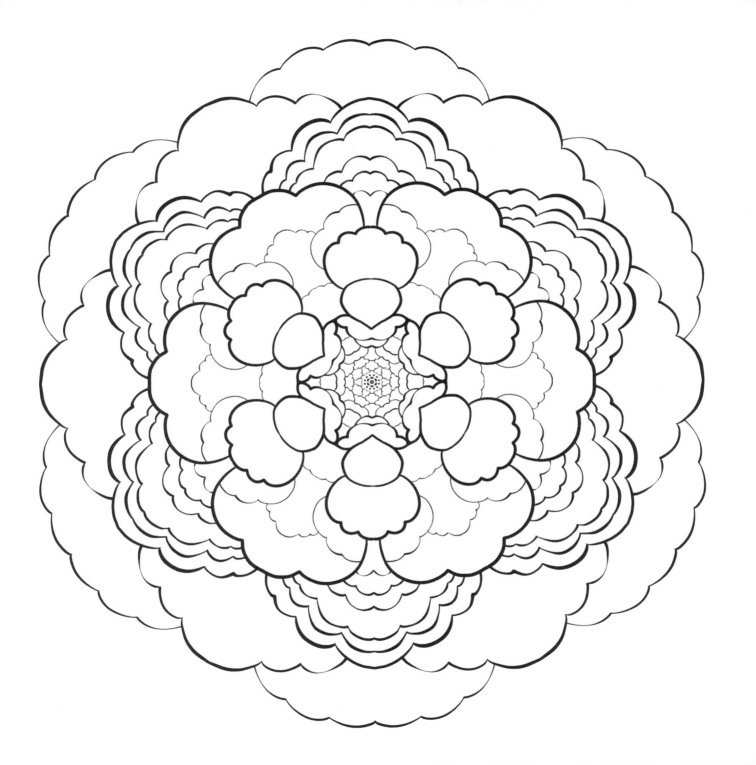

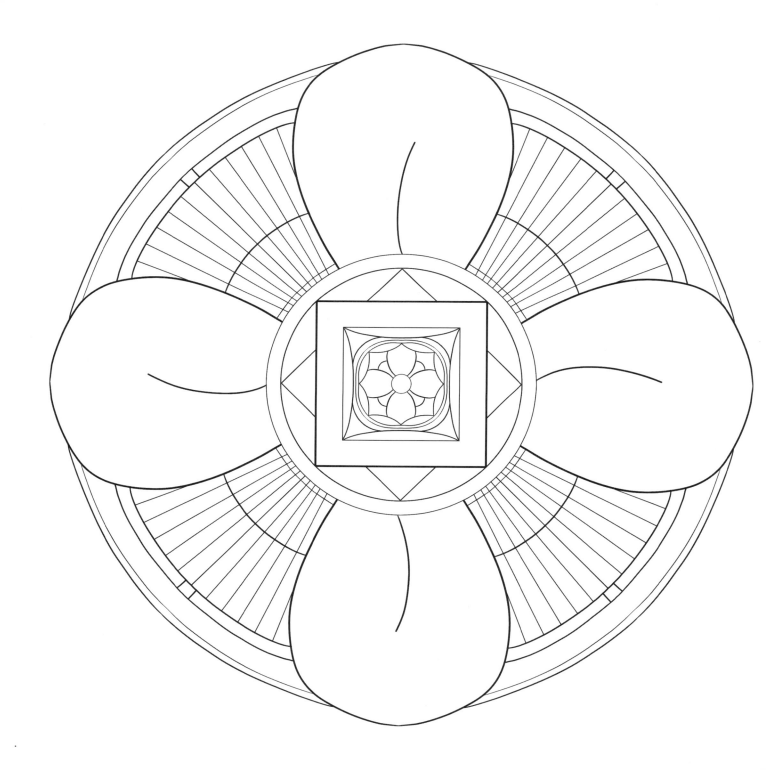

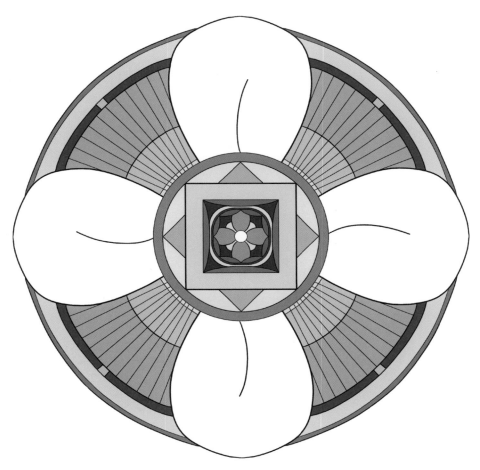

예년보다 일찍 찾아온 무더위로
선풍기가 '열일'을 하며 돌아가고 있다.
선풍기 모양을 보니 이 또한 만다라네.
만다라를 그리는 동안 퍼붓던 소나기로 더위가 잠시 물러갔다.
덕분에 오늘 밤은 시원하게 잘 수 있겠다.

일상의 경험들이 만다라 그리기에 영감을 준다.
사람에 대한 애정이 가득한 드라마를 떠나보내고 보니
아직도 그 여운이 남아 있다.
드라마는 끝났지만
당분간은 그 감동에서 벗어나지 못할 것 같다.
인간에 대한 연민, 사랑, 행복, 슬픔, 고통….
많은 것들이 공존하며 춤을 추듯 넘실대는
우리들의 감정들이
각자의 삶으로 아름답게 꽃피는 것만 같다.

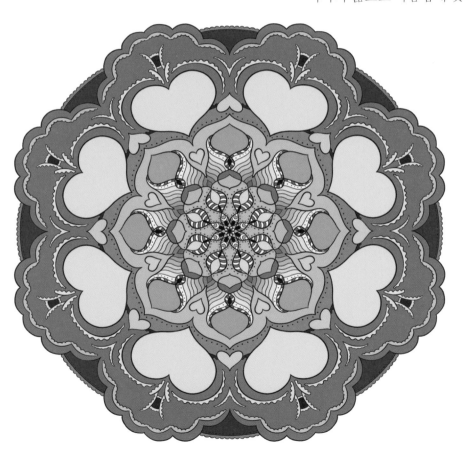

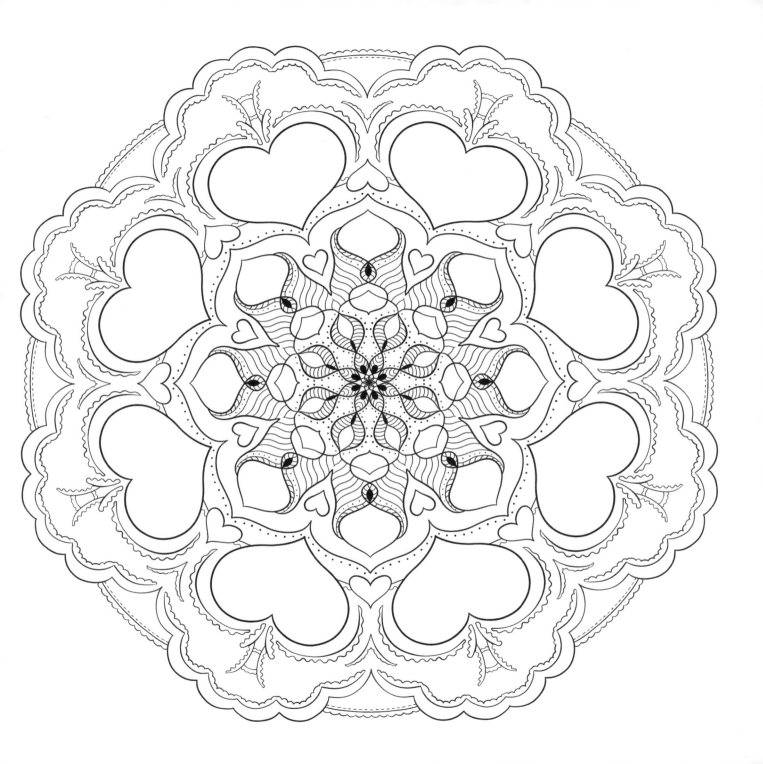

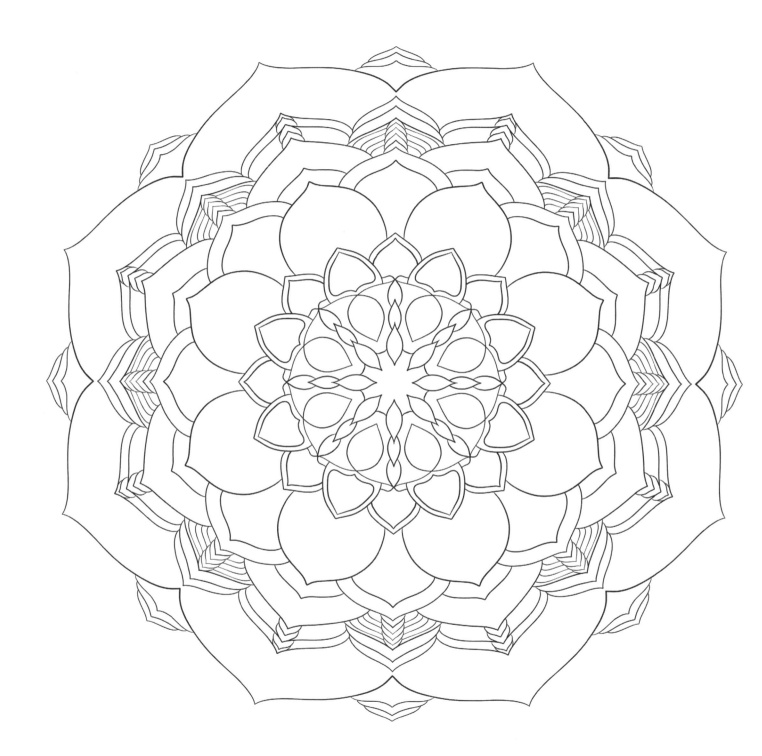

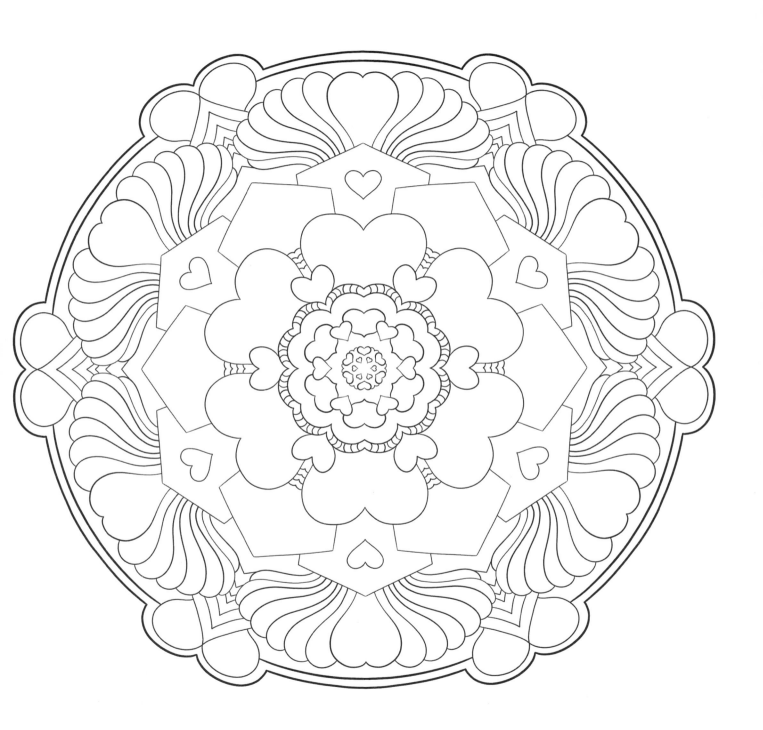

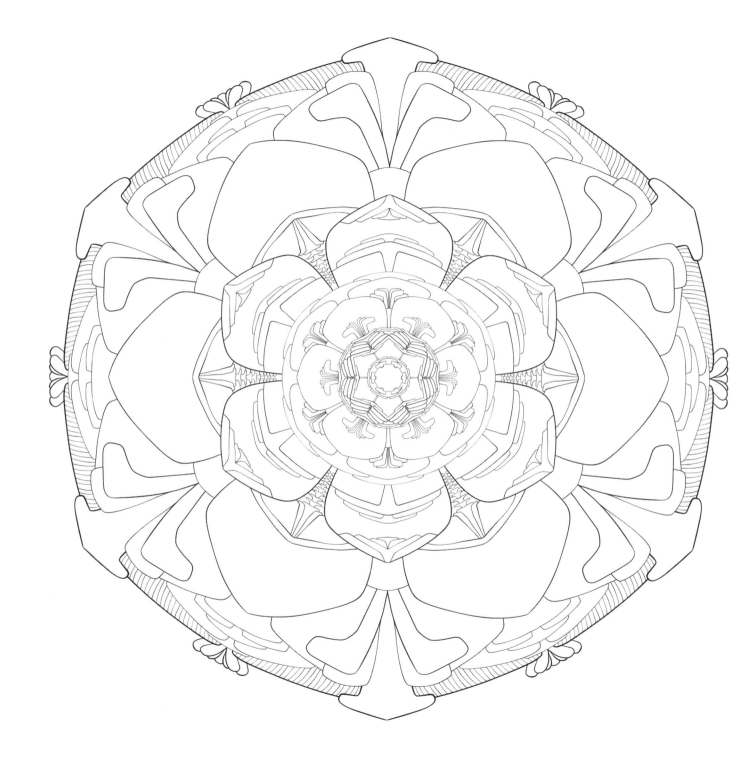

중심에서 시작해 점점 확장되어 간다.
작은 점에서, 선으로, 원으로
더 큰 무엇으로 창조되는 기쁨.

많이 채우려 하고, 피워내려고 한다.
더 나은 무언가가 되고 싶어 하는 욕망을 본다.
현실은 사그라지고, 사라져 가고, 죽어간다.
만들어지는 것도, 사라지는 것도 그저 당연한 일일 뿐.
삐걱거리고 기운 없는 몸뚱이도 사랑하고 아껴야겠다.

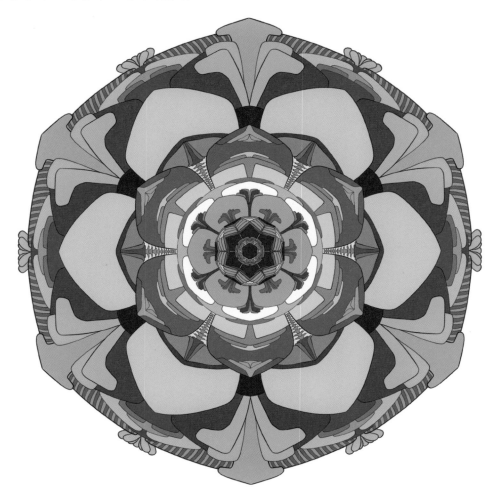

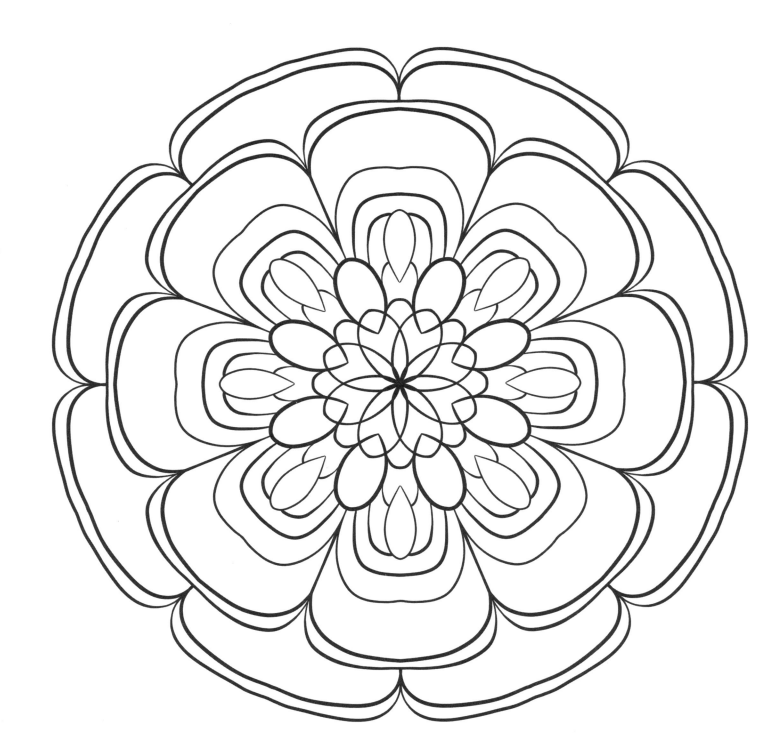

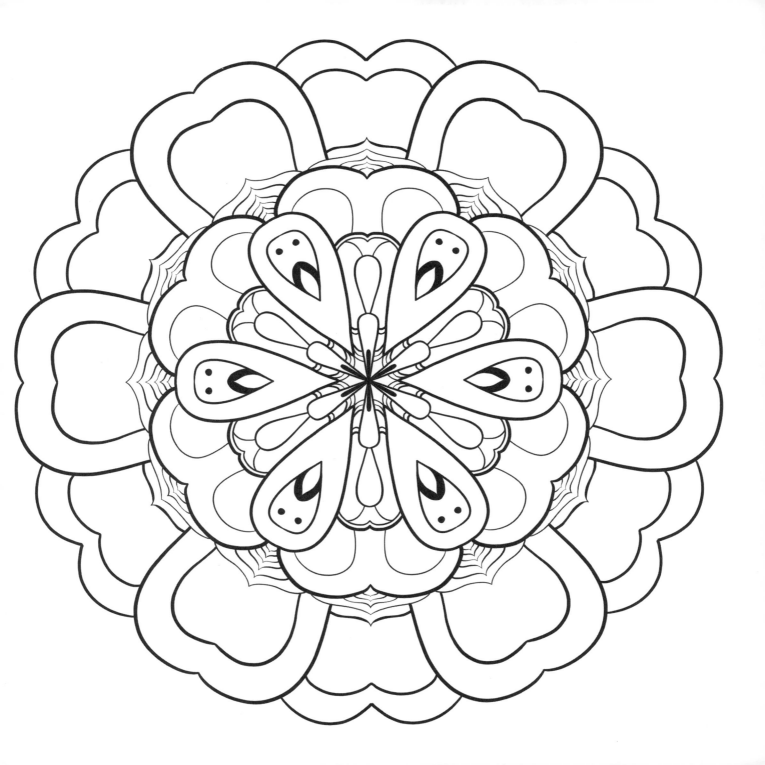

걱정도, 후회도
모두 끌어안는
만다라 14

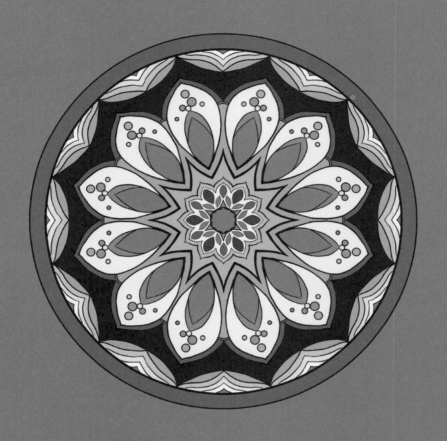

분주한 설 연휴를 보내고 모처럼의 휴식이다.
고요하고 깊은 평안함이 느껴진다.
적당히 피곤한 몸은 기분 좋으리만큼 나른하고
따스한 잠자리에 누울 생각을 하니
적당히 감긴 눈은 기분 좋으리만큼 몽롱하다.
내일은 더 부지런하게, 더 많은 일을 해내리라는 다짐을 해본다.
단순한 모양에 푸른 색조로 마무리하고 나니 기분이 가볍고 참 좋다.

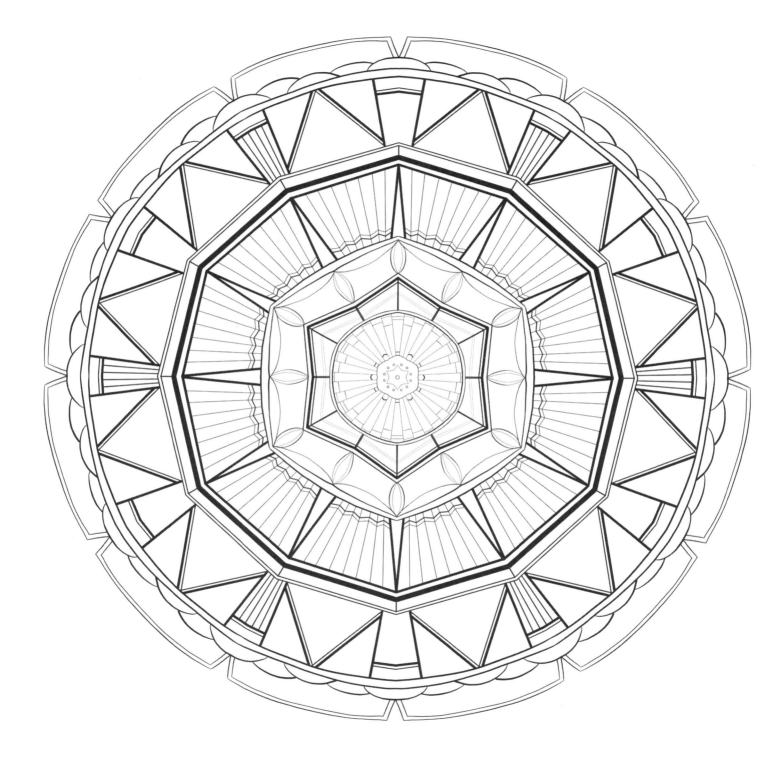

몸속의 부정적인 에너지들이 소진되어 가는 듯
날카로운 선을 그리는데 즐겁다.

저 구석 어딘가에 존재하고 있는
밝은 에너지를 꺼내온다.
부정도, 긍정도 모두 내 안에 있는 것.
모두 내가 아닌 것이 없다.
오늘도 살아갈 힘이 생긴다.
손이 시리도록 찬 아침,
태양이 떠오르니 거실이 빛으로 가득하다.
또 하루를 시작한다.

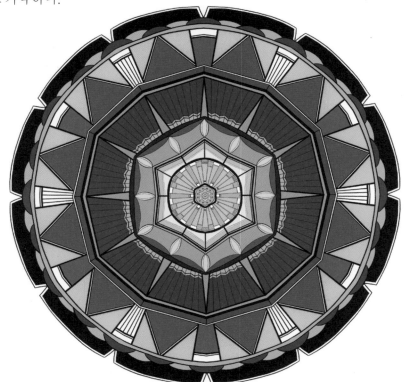

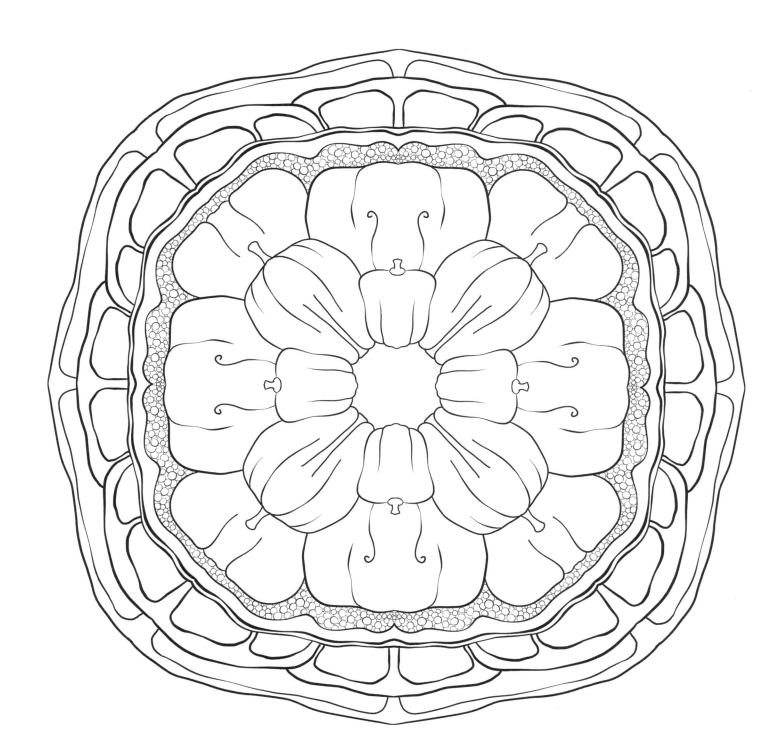

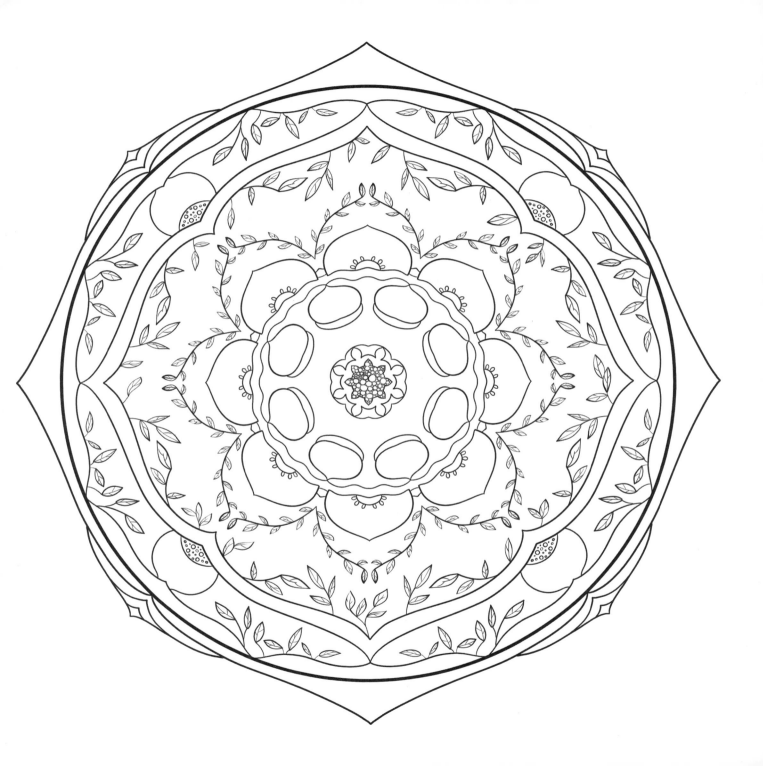

이른 더위로 날이 덥다.
봄이다 싶으면 어느새 여름.
시원한 물에 발 담그고, 수영도 하고 싶다.
첨벙첨벙 물방울 튀기며 아이랑 신나게 노는 상상만 해도
더위 걱정은 어느새 사라지는 듯하다.

하루를 살아낼
힘을 주는
만다라 16

흐르지 못하고 고여 있는 자신을 발견한다면
가까운 곳이라도 여행을 다녀오자.
비록 지친 몸으로 집에 돌아온다 해도
다녀오면 알 수 있을 것이다.
지금, 이 순간 이 편안한 공간에서 쉴 수 있다는 것이
얼마나 소중하고 감사한지를….

돌아와 하룻밤 푹 자고 일어나니
또 하루를 시작할 힘이 생긴다.
새로운 기운으로 자신을 물들일 수 있는
선물 같은 시간을 내어주는 것만으로
나는 깨어날 수 있고, 흐를 수 있는 유연함을 가지게 된다.

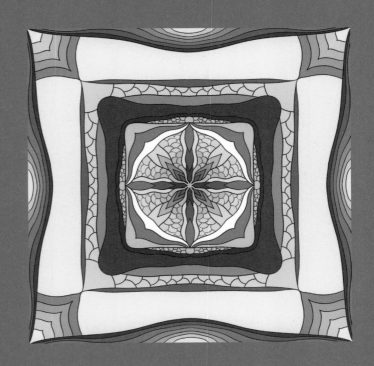

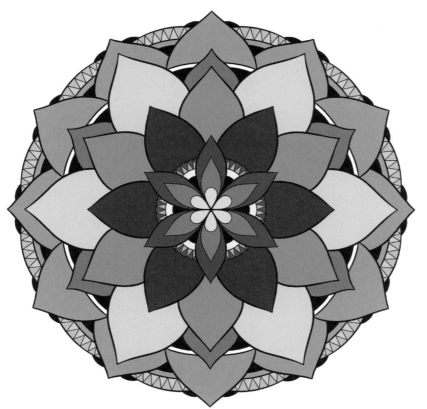

얼룩진 녹보수 잎을 흰 천으로
한 잎 한 잎 닦는다.
손끝에 전해지는 건조함….
시들어가고 있나?
사 온 후 얼마 안 되어서부터 진드기가 생기고
비실비실하더니 계속 말썽이다.
이대로 가지 말라고 말을 건넨다.
뭔가 불편해 보이는 녹보수가
꼭 나이 들어가는 내 모습 같다.
여기저기 부실해지고 자신 없어지고 빛을 잃어가는 존재.

다독이고, 기운 불어넣어 주고, 기름도 쳐주자.
만다라로 활짝 피워, 내 안의 에너지 꽃을 피워보자.

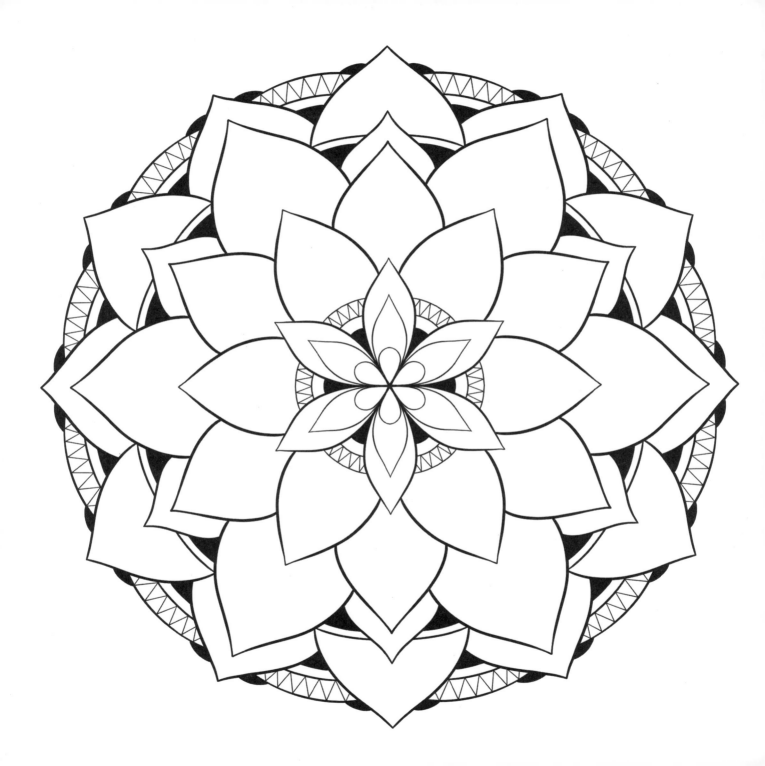

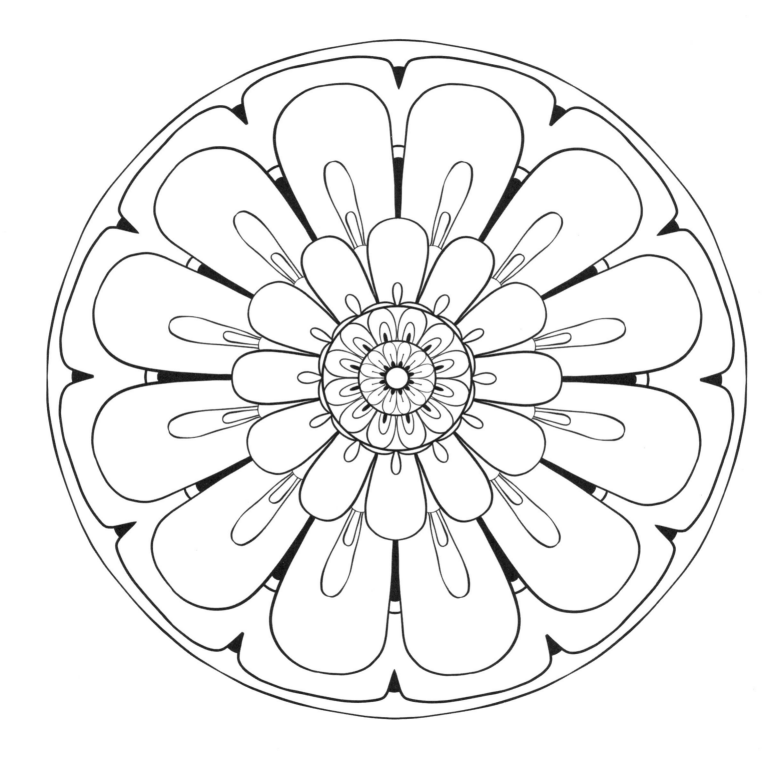

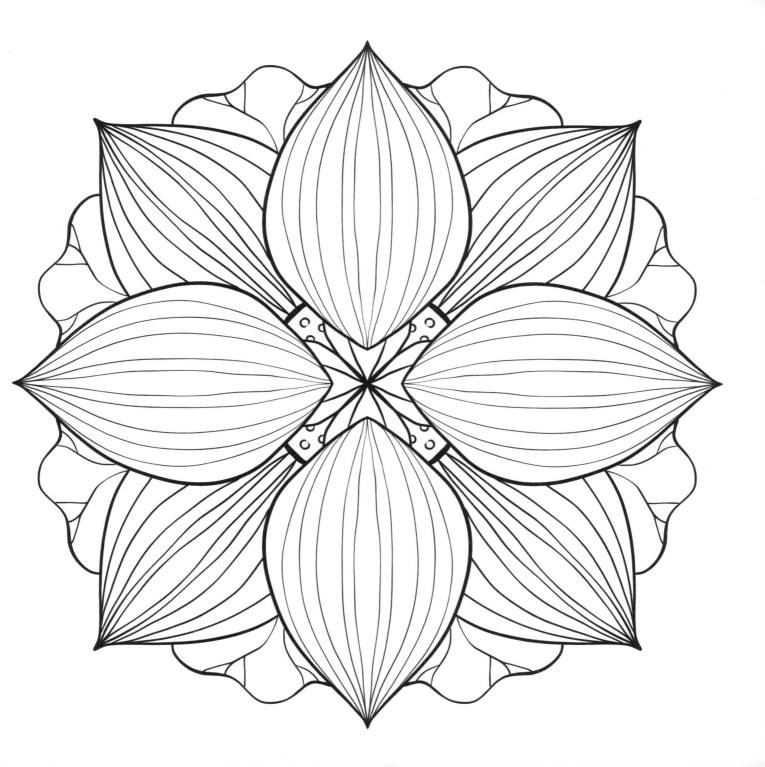

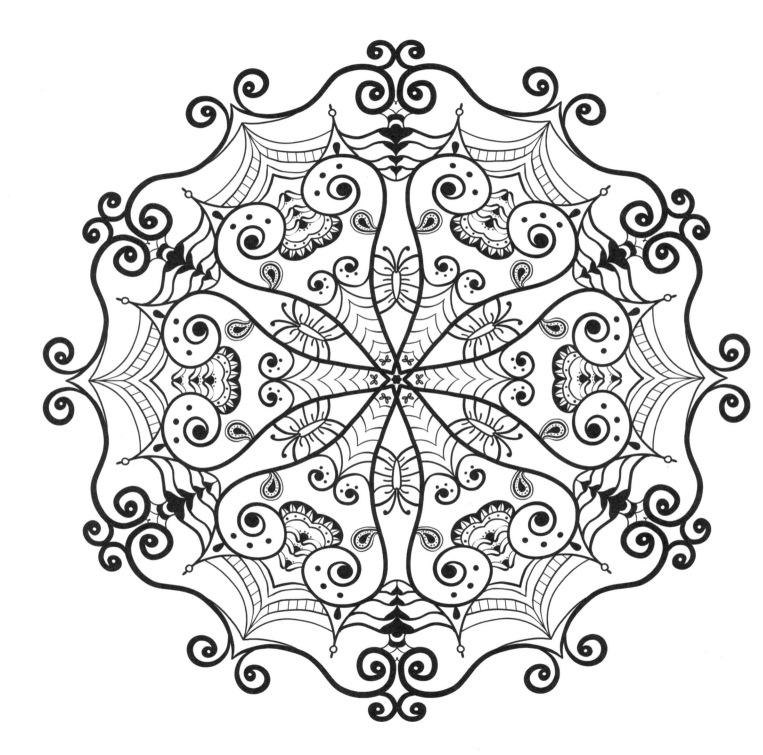

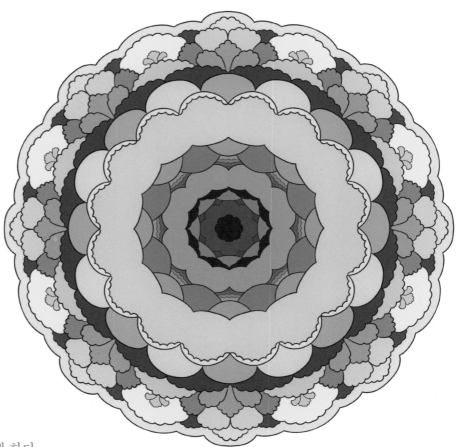

헛된 기대는 마음을 들뜨게 한다.
모든 것이 사라지고 난 후에야
부질없음을 알게 되니… 부끄럽다.
애써 못난 마음 챙기며
에너지의 흐름을 따라가다 보니
어느덧 크고 멋진 모란이 피었다.

다시 하면 되지, 뭐.
또 실패해도 그만, 두려워하지는 말자.

첫 획을 시작으로 상상의 나래를 펼친다.
기하학적인 구조에서 하나하나 선을 그으며 형상을 만들어낸다.
별을 생각하기도 하고, 무한 광대한 우주를 생각하기도 하면서
그 속에서 알 수 없는 어떤 존재의 꿈틀거림도 상상한다.
가슴 속 묵직한 무언가가 폭발하는 듯한 시원함도 느껴본다.
입가에 미소가 번진다.

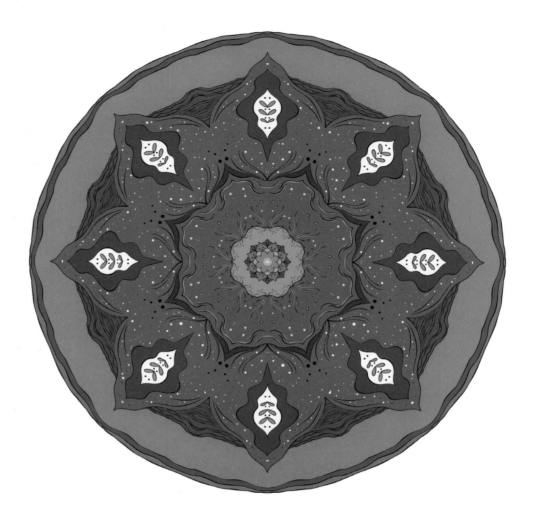

휴일 아침 라흐마니노프 피아노 협주곡을 들으며
그려가는 만다라는 그저 자유롭게 흐른다.
잔잔히 흐르지만, 물결 속은 세차게 흐른다.
내 안에 흐르고 있는 많은 감정이 서로 엉켜 꿈틀거리며 흘러가
결국엔 폭포에 다다라 한꺼번에 쏴 하고 떨어져
시원하게 부서져 버린다.
오늘도 기분 좋게 하루를 보낼 수 있을 것 같다.

내 안의 힘을
키워주는
만다라 12

내부의 강한 힘이 사방으로 펼쳐져 나가는 기운을 표현해본다.
올 한 해 모든 일이 이렇게 활기차고 기운차게 뻗어나가서
모든 일이 잘 되기를 바라본다.
내 안의 힘을 더 키우고 단단히 만들자.

오늘 그린 만다라의 소재는 콩.
흰 쌀밥과 어우러진 콩은 씹을수록 맛나다.
콩을 골라내고 먹지 않는 아이들이 많다던데
우리 집 아이도 콩을 좋아하지 않는다.
맛이 이상하다며, 이 맛난 걸 먹지 않는다.
혹 시간이 지나면 맛있어질지도 모르지.
때가 되면 저절로 되는 일들이 있으니 말이다.

장마가 시작된다고 날이 덥고 습하다.
건강한 몸으로 때를 기다리자.

식물은 조건이 주어지면 저절로 성장한다.
우리는 스스로에게 어떤 양분을 주고 있는가.
아름답게 성장할 수 있도록
빛도 쬐어주고, 사랑도 주고, 물도 듬뿍 뿌려주자.
어느새 활짝 피어난 꽃처럼 삶을 가꾸어보자.

내 마음속 꽃을
피워내는
만다라 16

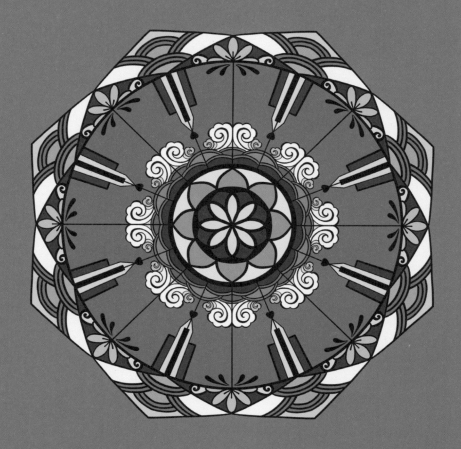

힘든 시간을 버텨낼 방법은 무엇일까.
에너지가 고갈되고, 깊은 웅덩이에 고여 있는 기분이 들 때는
어떻게 해야 하는 걸까.
아무것도 하지 못하고 우왕좌왕 갈피를 못 잡는 마음은
쉼 없이 일렁이는 파도와 같다.
바다의 너른 품을 생각하며 그 안에서 춤추는 파도가 바로
바다 자신임을 안다면 큰 위안이 될까.

내 곁에 머무는 크고 따스한 에너지를 느껴보자.
사랑과 감사가 꽃처럼 피어나리라.

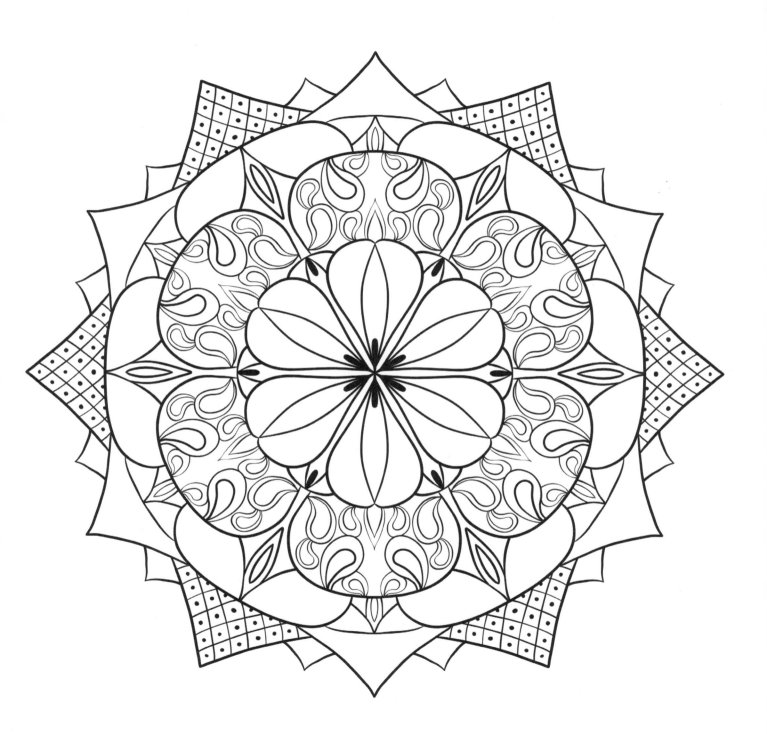

에너지는 자꾸 밖으로 향하려 한다.
무언가를 만들려 하고, 목적을 향해 달려가려 한다.
아직 미완의 것들이라 서로 경쟁하듯 다툰다.
일렁이는 아지랑이처럼, 세차게 부서지는 파도처럼.
그중에서도 가장 두드러지는 것은 흙과 백.
그것들이 어우러져 아름다운 우주를 만들고 있다.

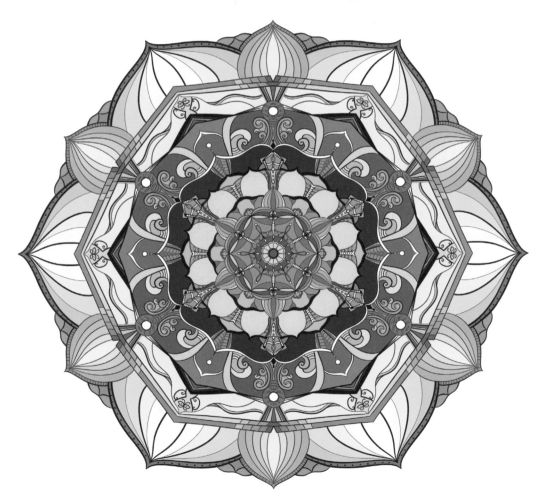

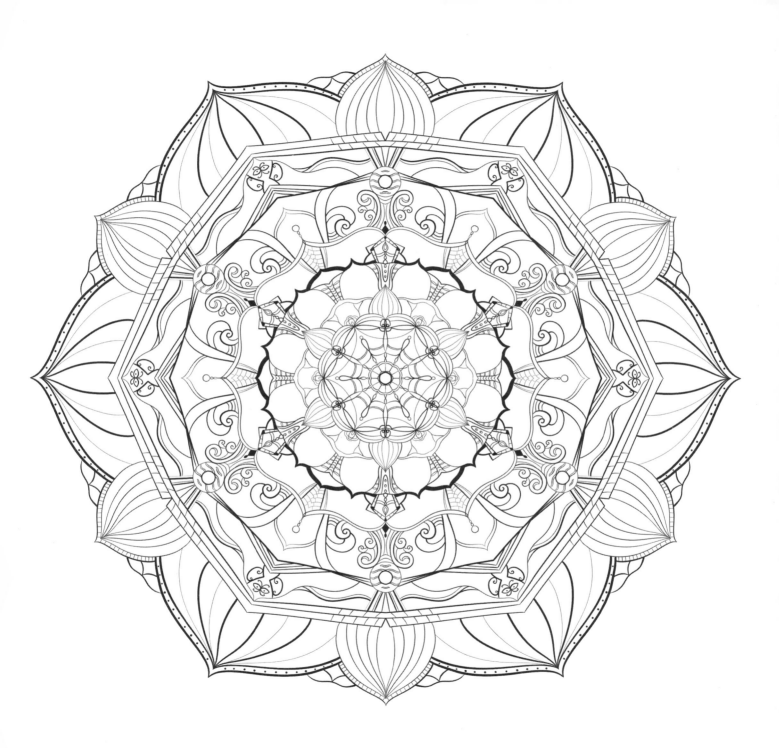

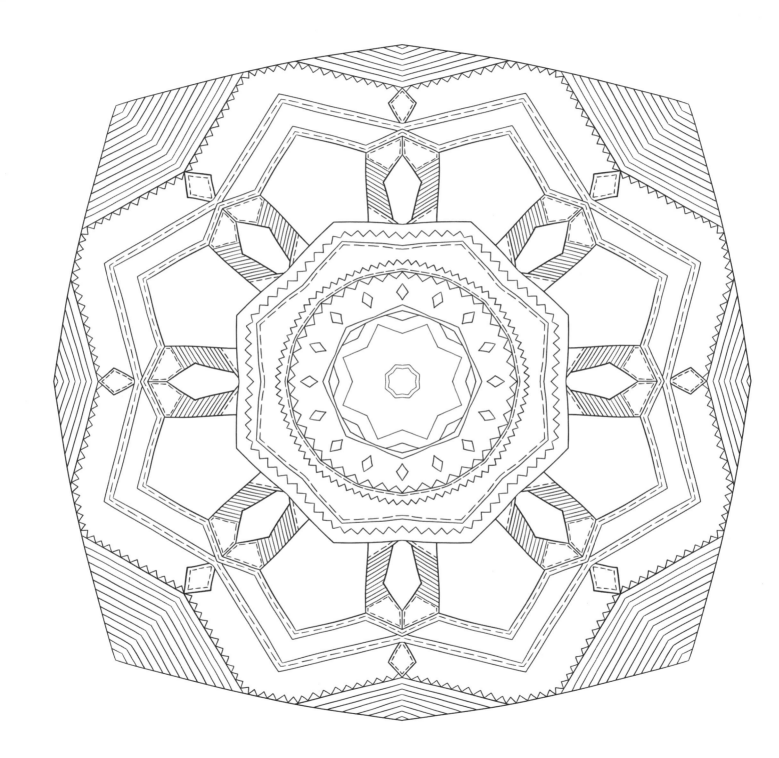

만다라를 그리고 색칠하다 보니
새삼스럽게 다가오는 색깔이 있다.
바로 땅을 표현하고자 할 때 쓰는 갈색과 황토색.
무언가 안정을 바라는 듯하다.
내가 머물 수 있는 곳, 존재하고 있는 이 공간이
안전하기를 바라는 염원. 땅을 디디고 선 나무처럼.
시작하는 첫걸음을 내디딜 수 있는 바탕이 되는 힘.
어두운 빛깔을 시작으로 점차 밝은 빛으로 나가는 만다라를 보며
마음 또한 환해지는 경험을 한다.

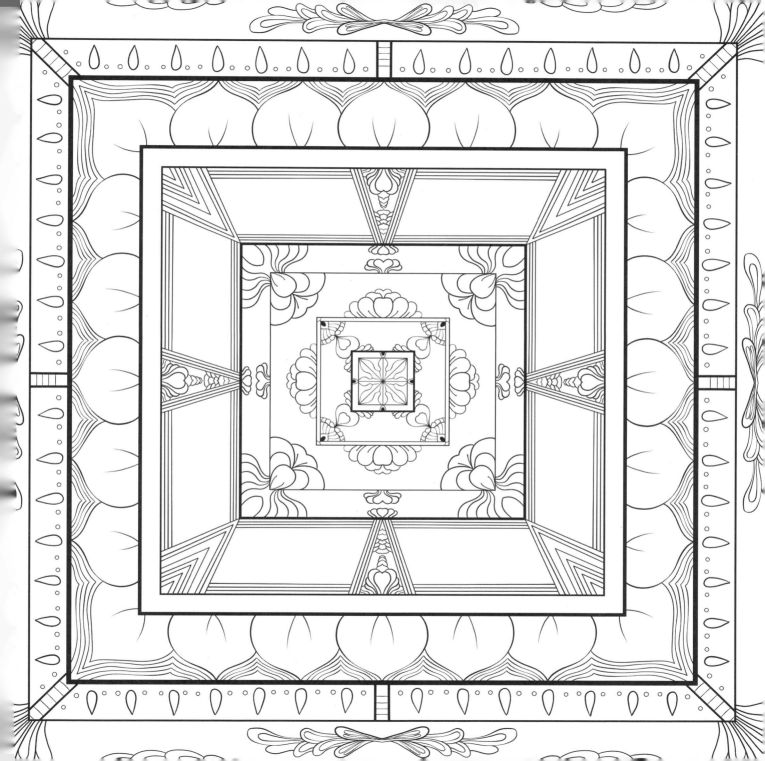

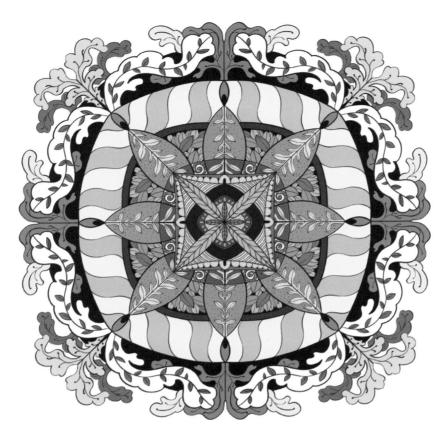

하루를 만다라로 시작한다.
오늘의 기분을 점검하고
불편한 감정들은 버리고 싱그러운 에너지로 충전한다.

기분이 좋으면 좋은 대로, 그저 그러면 그런 대로
펜을 들고 따라가다 보면 어느새 하나의 우주를 창조해낸다.
내게 필요한 에너지를 우주에서 끌어오는 느낌이랄까.
어느덧 하루를 가뿐히 시작할 수 있는 힘을 얻는다.

만다라를 만난 건 내게 정말 기적 같은 일이다.

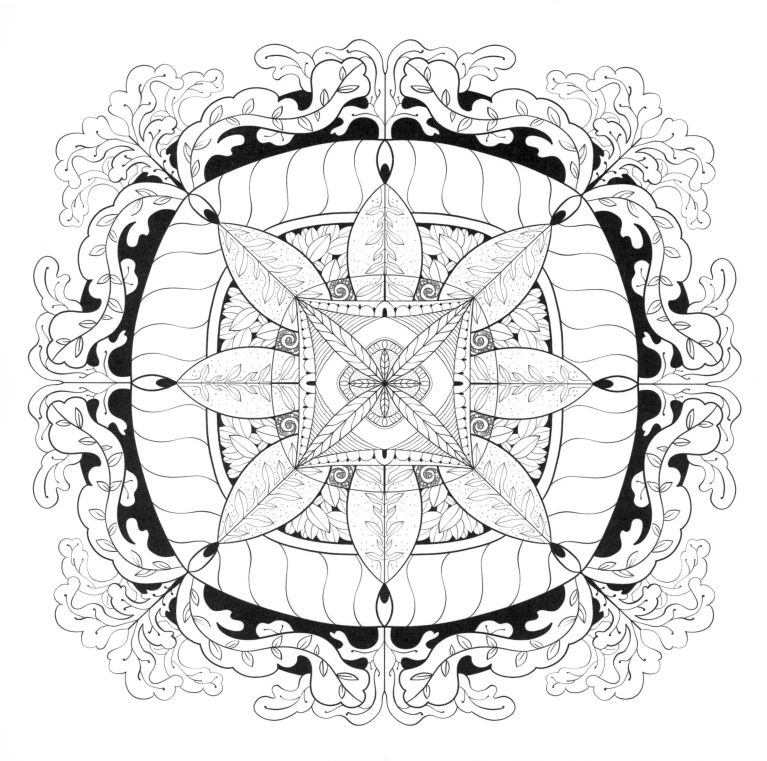

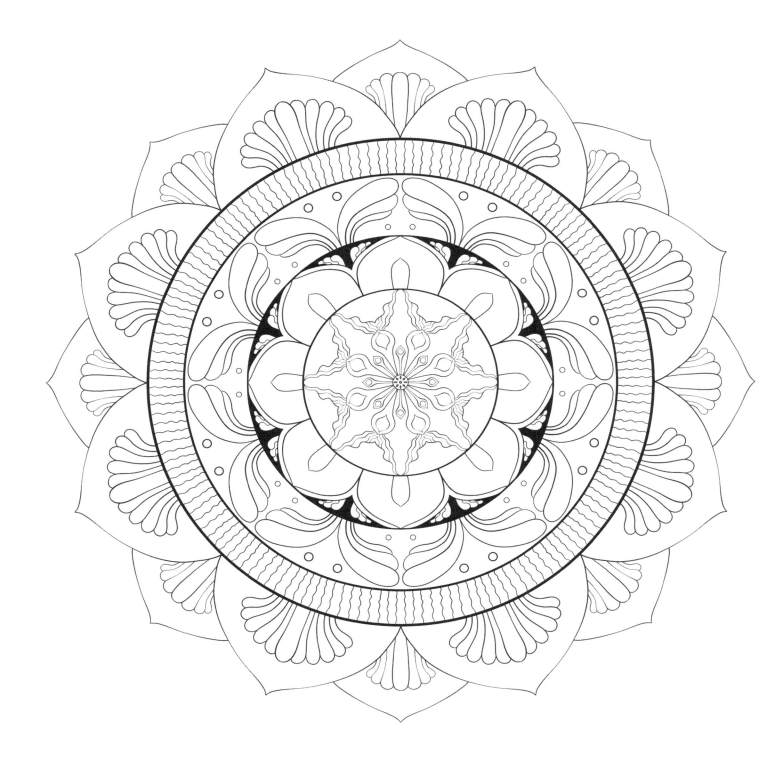

오늘도 꽃 한 송이 피워낸다.
지루한 듯 흐르는 일상 속에서 웃을 이유를 찾아본다.
그동안 만나지 못한 지인들을 오래간만에 만나며 생각한다.
모두 다른 모습으로 살지만 소중한 하나의 존재로서
각자의 자리에서 잘 살아내고 있다고.

모두 한 송이 꽃처럼 삶을 피워내고 있다.

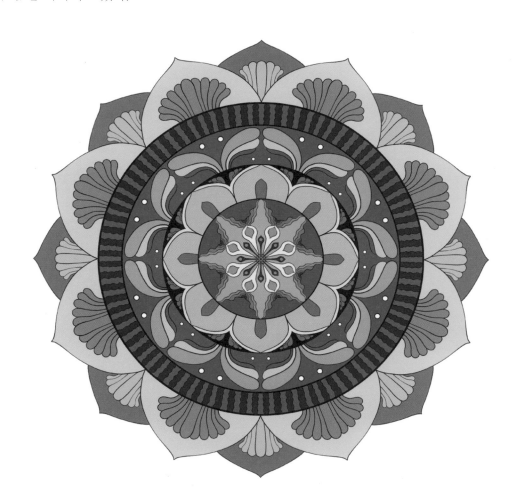

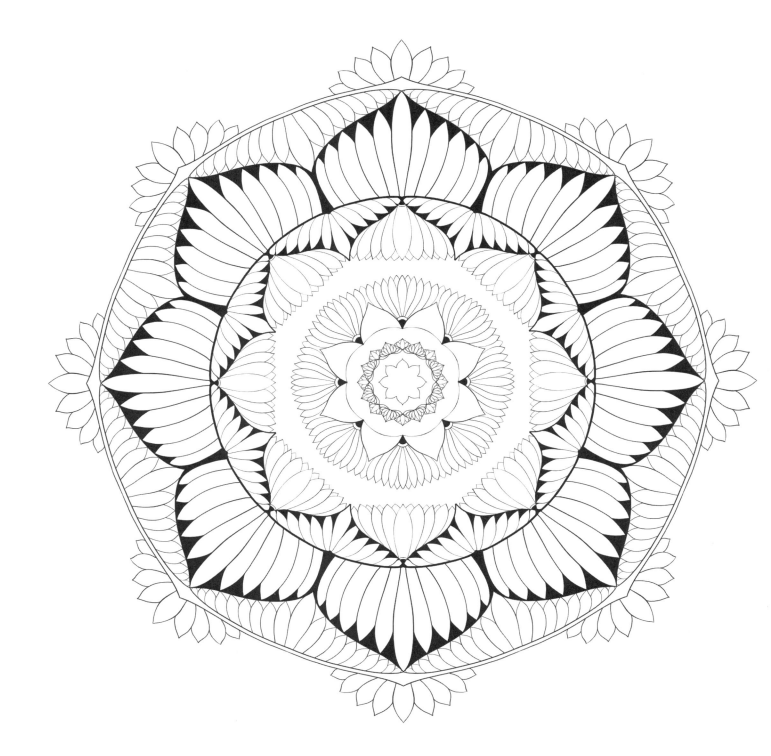

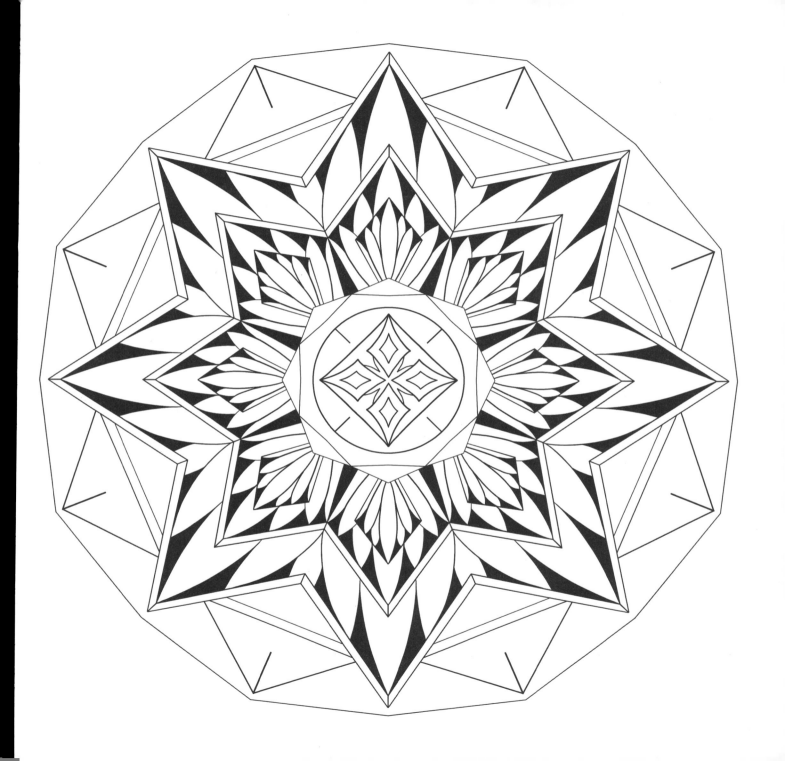

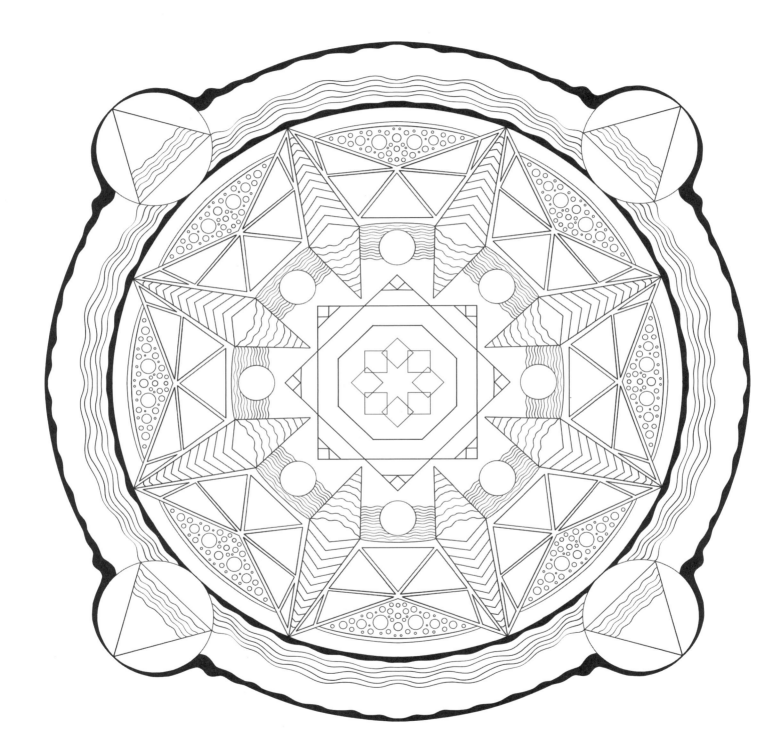

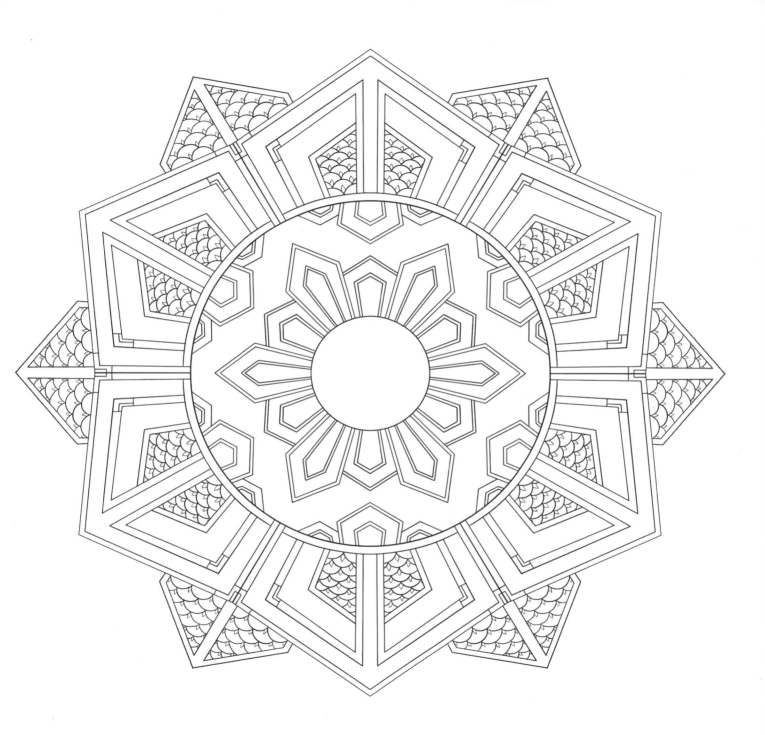

마음공부
만다라
컬러링 **100**
ⓒ 용정운, 2023

2023년 3월 10일 초판 1쇄 발행

글·그림 용정운
발행인 박상근(至弘) • 편집인 류지호 • 상무이사 김상기 • 편집이사 양동민
책임편집 김소영 • 편집 김재호, 양민호, 최호승, 하다해 • 디자인 쿠담디자인
제작 김명환 • 마케팅 김대현, 이선호 • 관리 윤정안
콘텐츠국 유권준, 정승채
펴낸 곳 불광출판사 (03169) 서울시 종로구 사직로10길 17 인왕빌딩 301호
 대표전화 02) 420-3200 편집부 02) 420-3300 팩시밀리 02) 420-3400
 출판등록 제300-2009-130호(1979. 10. 10.)

ISBN 979-11-92476-94-0 (13650)

값 18,000원

다양한 난이도,
다양한 형태의 100가지 도안

불광출판사의 만다라 컬러링 시리즈

만다라 컬러링 100
편집부 엮음 | 128쪽 | 14,000원

단순한 도안부터 섬세한 도안까지, 전통적인 만다라부터
만다라를 활용한 도안까지, 100가지 만다라 도안을 수록
한 컬러링 북. 다양한 난이도와 다양한 형태의 도안을 수
록하여 컬러링 초보는 물론, 숙련자도 컬러링의 즐거움을
누릴 수 있도록 하였다.

마음챙김 만다라 컬러링 100
혜장 엮음 | 132쪽 | 14,000원

완성해야 한다는 부담감과 결과물에 대한 불안감은 내려
놓고, 어떤 모습의 '나'라도 사랑하는 마음으로 손 가는 대
로 색칠하는 컬러링 북. 단순한 도안부터 섬세한 도안까
지, 전통적인 만다라부터 만다라를 응용한 도안, 그리고
문살과 단청 등을 소재로 한 전통문양까지, 100가지 만다
라 도안을 수록하였다.